書苑
拾遺

李瑞清節臨六朝碑

王禕 主編

曾迎三 編

上海辭書出版社

李瑞清（一八六七—一九二〇），字仲麟，號梅庵、梅癡、阿梅，自稱梅花庵道人，謚號文潔。江西臨川人。清末民初著名教育家、書畫家。清光緒二十年（一八九四）進士，次年選翰林院庶吉士，以江蘇提學使身份兼任兩江師範學堂監督。中國近現代教育的重要奠基人和改革者，美術教育的先驅，高等師範教育的開拓者。

在兩江師範學堂任間，李瑞清創設圖畫手工科，設立畫室及有關工場，並親自講授國畫課，培養了近現代中國最早的美術師資和藝術人才。國畫大師張大千，著名書法家胡小石、李健、黃鴻圖等皆出其門下。辛亥革命後，他自署清道人，著道士裝，隱滬上鬻書畫為生，弟子及再傳弟子眾多。李派書風熔鑄古今，不偏不倚，至博且精，勇開風氣，所播深遠直至當代，為薪火相傳的金石書派。

李瑞清書法自稱『北宗』，與摯友曾熙之『南宗』頡頏，世有『南曾北李』之說，與吳昌碩、曾熙、黃賓虹並稱『海上四妖』。通詩、書、畫，尤精書法。自幼鑽研六書，學習書法，對殷墟、周、秦、兩漢至六朝文字皆有研究。書法上追周秦，博宗漢魏，各體俱備，尤工篆隸，六朝碑體一筆當風。他還以篆作畫，合畫、篆為一體。

李瑞清臨習六朝碑的實踐，是其書學實踐體系中的重要組成部分。他強調六朝碑與前期書體風格的一脈相承關係，認為『書不通篆，猶如學不通經』，篆書為書學基礎。從夏商周三代青銅器銘文求篆書之法，進而以篆隸為基礎再窺六朝法書之秘，是李瑞清所倡導的學書路徑。他看到當時學者寫北碑時多『鼓努為力，鋒芒外曜』，質疑曰：『安有淡雅雍容，不激不屬之妙耶？』由此強調：『不通篆隸而高談北碑者，妄也。』曾熙在李瑞清臨《嵩高靈廟碑》後跋曰：『阿某（梅）善取篆隸之精，馳騁古人荒寒之境』。

一九一五年至一九二九年間，上海震亞書局出版《清道人節臨六朝碑四種》，共四輯，包括《節臨〈爨寶子碑〉》《節臨〈鄭道昭觀海詩摩崖〉》等十四種，其後有李瑞清和曾熙題跋。在《清道人遺集佚稿》中，收錄有一篇《節臨六朝碑跋十四則》，即是依此套作品而輯出。通過作品和題跋可見，李瑞清以三代兩漢篆隸筆法參悟六朝書法，為六朝書法的研習開一新面貌。其分析具體作品的筆法、結字、章法，在臨寫實踐中注重表達作品之間的風格關聯，溯源歷代書體風格的相承之道，從多種法帖中洞悉先後時代之間、同時代作品之間的因襲與變革之法，同時觀照今人在學古時的變化。震亞書局另將李瑞清節臨六朝碑的四件作品以全張形式少量印製發行，極為精彩。

本書據《清道人節臨六朝碑四種》四輯擇取八件重新編印出版。這八件作品是《節臨〈爨寶子碑〉》《節臨〈爨龍顏碑〉》《節臨〈嵩高靈廟碑〉》《節臨〈鄭文公碑〉》《節臨〈石門銘〉》《節臨〈司馬景和妻孟氏墓誌〉》《節臨〈崔敬邕誌〉》《節臨〈張玄墓誌〉》，並將四件全張作品縮印一並附錄，俾便習者參研。李氏臨碑不盡按原碑內容，我們在釋文中一一作了說明。為體例故，對圖版作了大小調整，尚希周知。

九

於

睪

名

唱

嚮

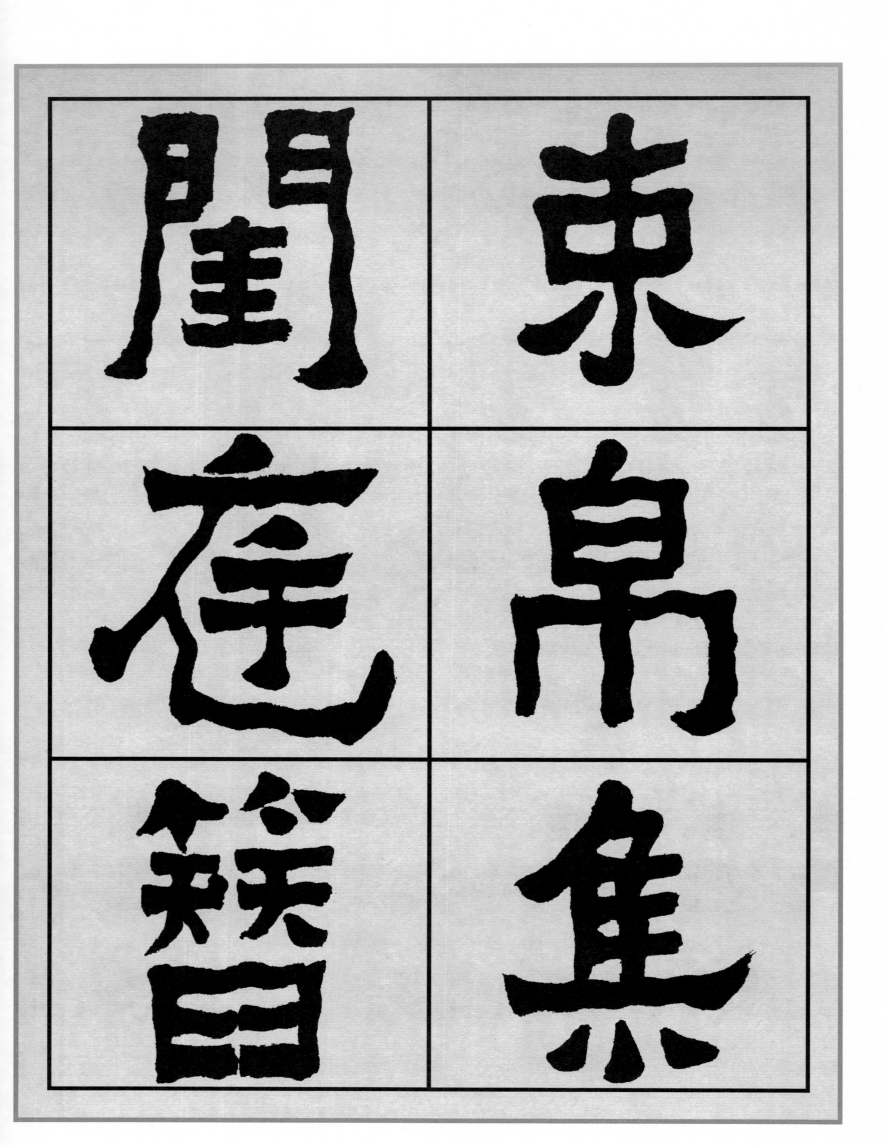

抽俟駕

朝野詠

才 歌

本 舉

郡 秀

才

秀

歌。……舉秀才本郡

才 歌

本 舉

郡 秀

歌

才

歌

舉

秀

才

本

郡

歌。……舉秀才本郡

太守。

全用飜騰之筆，以化其頓滯之習，《張公方》法也。

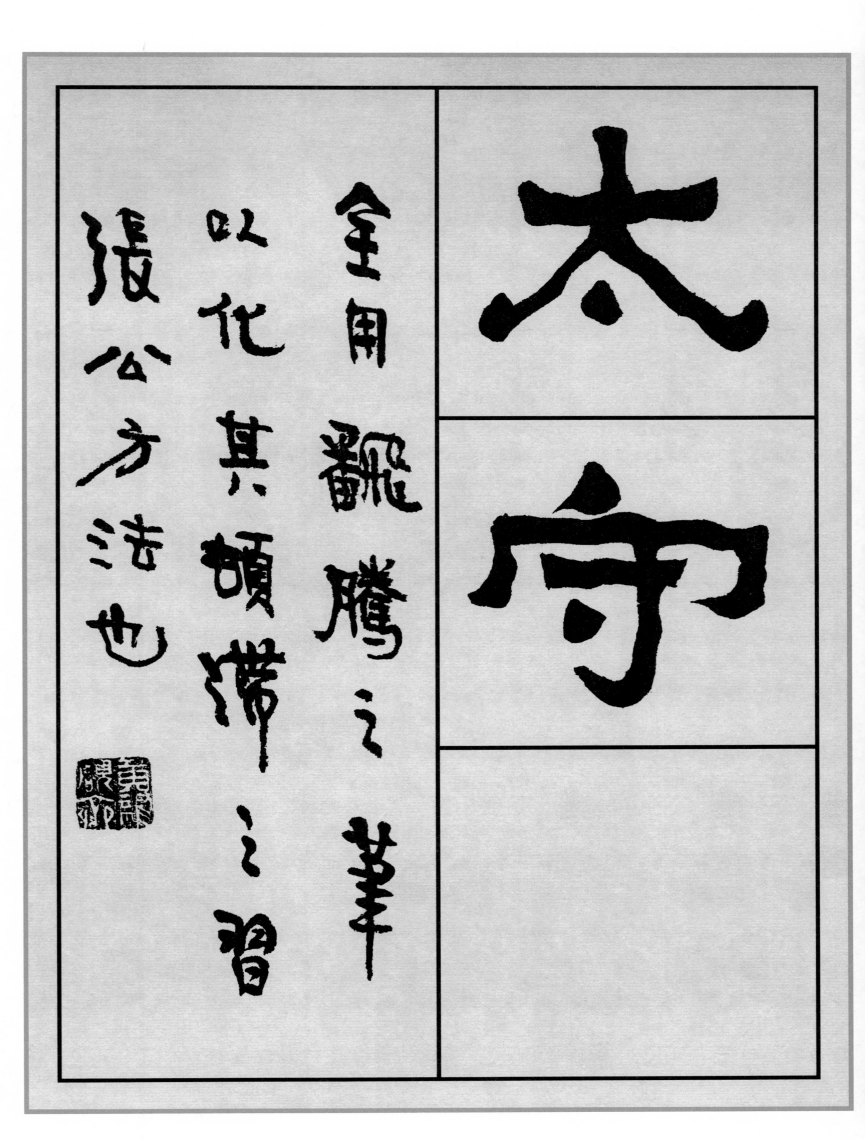

太守

全用飜騰之筆
以化其頓滯之習
張公方法也

| 容 | 時 | 超 |
| �italicquote | | |

容銀韋於時倫，貞撩超於門友。

容	時	超
銀	倫	扵
韋	貞	門
扵	撩	反

温良

沖

挹

在

家

必

聞

本

州

礼

命

主

薄

不

就

三

辟

別

駕

佐

事

史

正

式當朝
靖拱端右
仁篤顯扵朝

野	抾	建
清	遐	宧
名	迩	太
扇	除	守

用筆得之《乙瑛》，布白出於《鄭固》，化衡爲從，挈空筆實，若但以形兒求之，愈近則愈遠。納嶮絕入平正，大難！大難！

用華得之乙瑛布白出於
鄭固化衡爲從挈空筆
實若但以形兒求之愈近
則愈遠納嶮絕入平正
大、難、

天 位 是

清 之 以

地 初 即

有　龍　靈

繼　和　人

天　會　神

師	名	字
寇	謙	真
君	之	輔

師寇君，名謙之，字真輔（原碑爲『輔真』）——編者注。

中	志	髙
岳	隱	尚
卅	處	素

餘	德	咸
秊	成	感
積	道	徹

賓靈，

（衍上九字——編者注）……上神降臨，授以九

搜	神	竂
以	降	靈
九	臨	上

州真師

予嘗謂阿某善取篆隸之
精馳騁古人荒寒之境臨嵩
高廟其一也

此幅原邁髯藏曰筠弟有三
幅遂歸之

此
門
蓋

漢
永
平

中
所
穿

綿	載	將
迴	世	五
屯	代	百

夷	乍	開
遄	開	通
作	乍	塞

不 恒 閣

自 晉 氏

南 遷 斯

路癢矣。其崖岸崩淪，碉（閣）（脱『閣』）——編者注

崩	其	路
淪	崖	癢
碉	岸	矣

然	蘿	堙
後	捫	裲
可	葛	攀

至

此摩崖體 文潔以碑法書之
遂成精絕此四幅為日本書畫
會作在庚申七月十六七兩日越二十二
病作遂不起然精神充悦如七莊生所
謂善辭其懸也
庸人之壽在季至人之壽在名祥与 阿筠均未能
免庸天竟畱七殘軀蜉蝣亂世耳 熙

至。
此摩崖體，文潔以碑法書之，遂成精絕。此四幅為日本書畫會作，在庚申七月十六七兩日。越二十二日，病作遂不起。然精神充悦如此，莊生所謂善辭其懸也。庸人之壽在季，至人之壽在名。髯与阿筠均未能免庸，天竟畱此殘軀，蜉蝣亂世耳。熙。（曾熙跋——編者注）

降漢

鄭逐

君于

（節臨《鄭文公碑》）降逐于漢，鄭君

當節

時當

播讓

以人

振高風

大夫司

詁　農

以　創

開　解

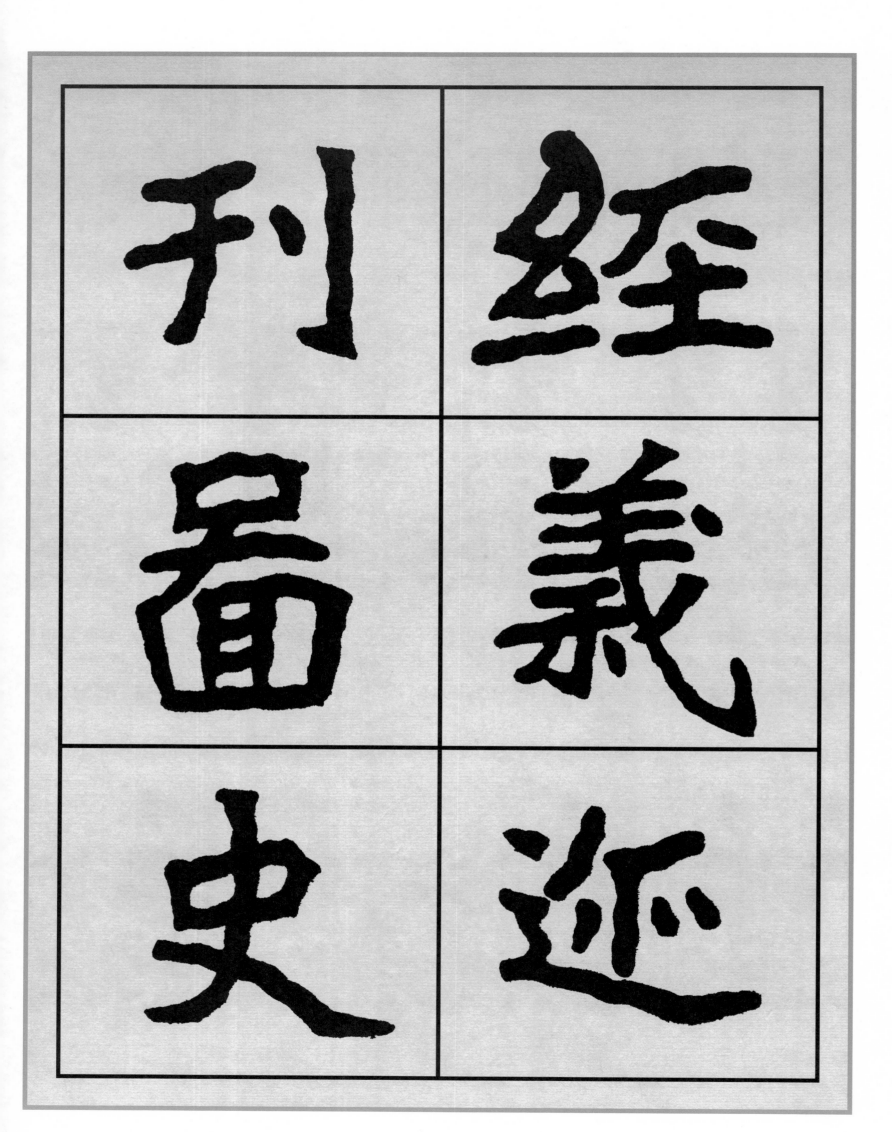

美
灼
二
書
德
音

響 雲

長 飛翻

烈 碩

直散氏槃耳近代學者多鼓努為力峯芒外曜安有澹雅雍容不激不厲之妙耶故不通篆隸而高談北碑者妄也

直《散氏槃》耳。近代學者多鼓努為力，峯芒外曜，安有澹雅雍容，不激不厲之妙耶？故不通篆隸而高談北碑者，妄也。

為 清 故

頌 高 式

云 而 述

穆
人
誕

乗
生

夫
和
蘭

聲 玉 蒹

令 潤 蕙

問 金 糅

在	音	方
室	事	孚
徽	庭	洪

烈	流	何
範	名	不
刊	如	淋

後 傾 早

葉 思 世

古 聞 但

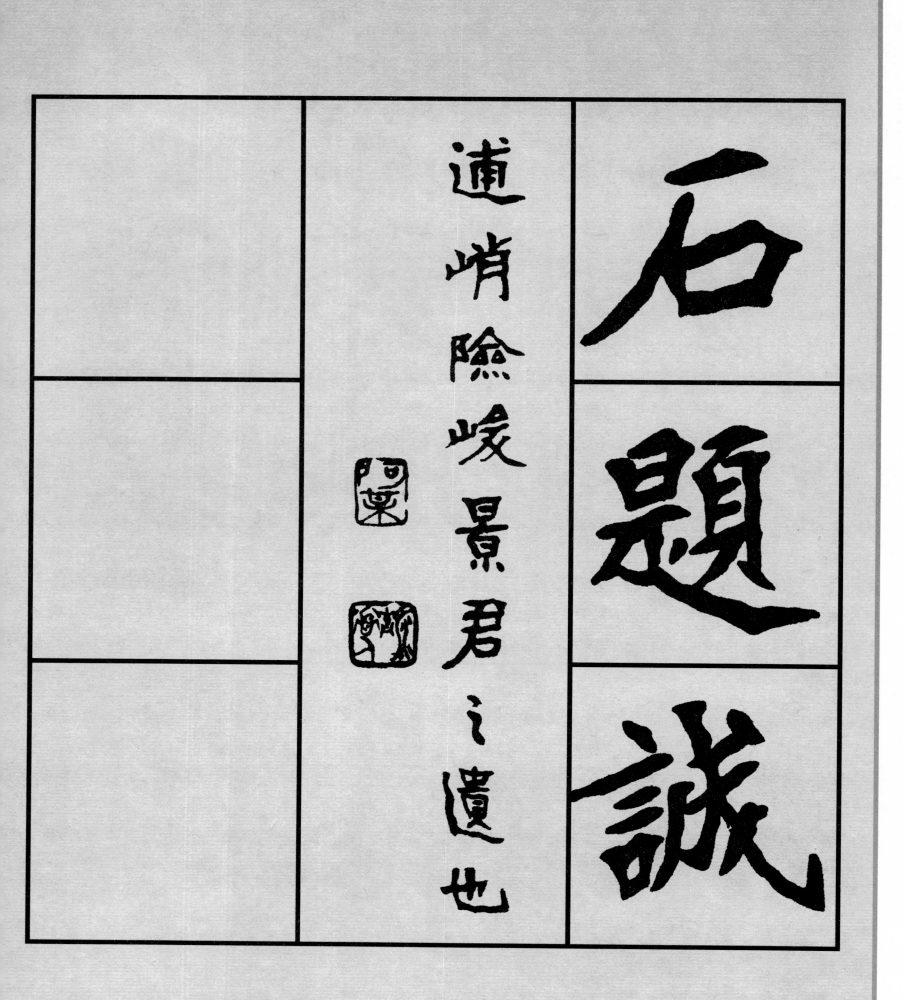

石題誡

逋峭險峻景君之遺也

秉

寶

遠

氂

作

祖

鷹

太

尚

揚

師

父

之富弈世

若乃遠源

剋佐撝殷

不 備 之

待 之 美

詳 前 故

錄 冊 以

敬 刺 君
侯 史 即
之 安 豫
子 平 州

胄
積
仁
之

基
累
榮
搆

之
峻
特
棄

攝

諾	令	清
信	譽	貞
着	然	少
扵	之	播

童孺。

能合《鄭文公碑》《司馬景和妻》之妙，魏志中此为第一。玉梅華盦。清道人。

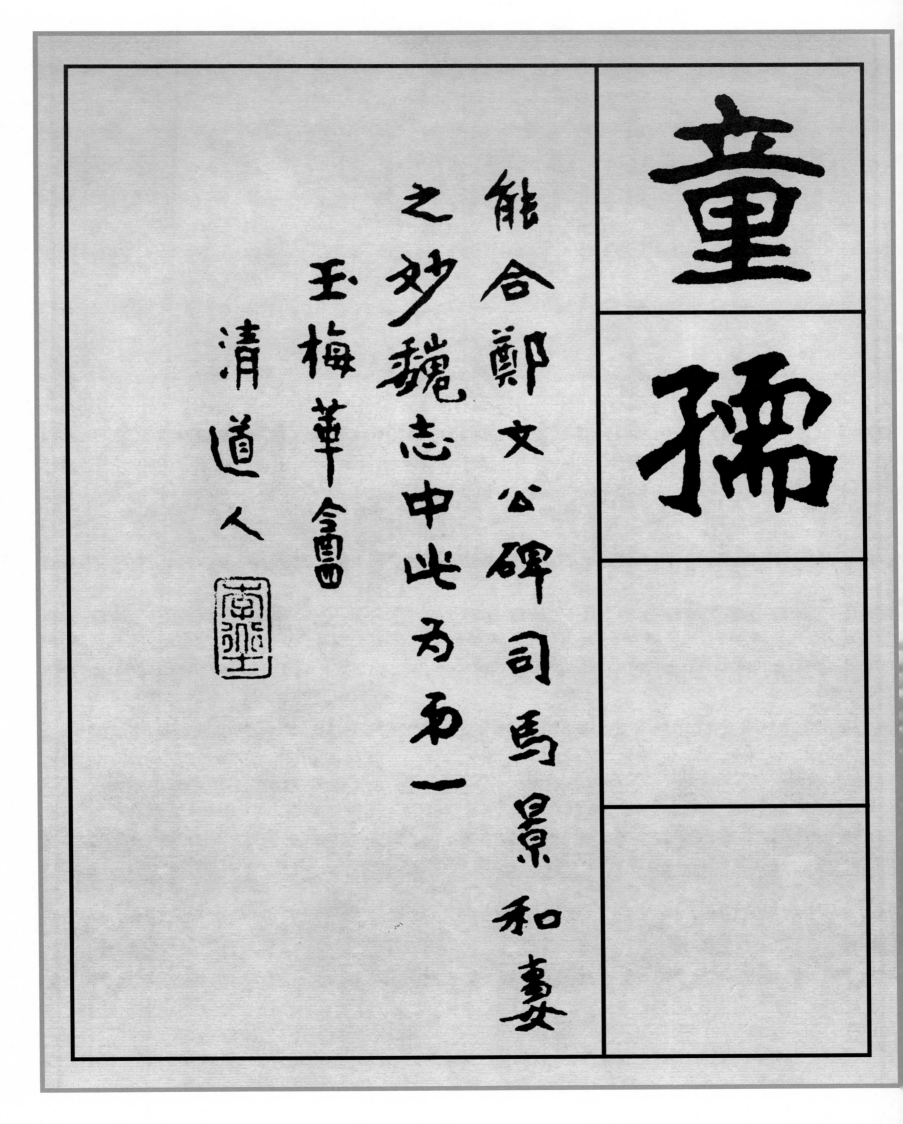

童孺

能合鄭文公碑司馬景和妻之妙魏志中此为弟一
玉梅華盦
清道人

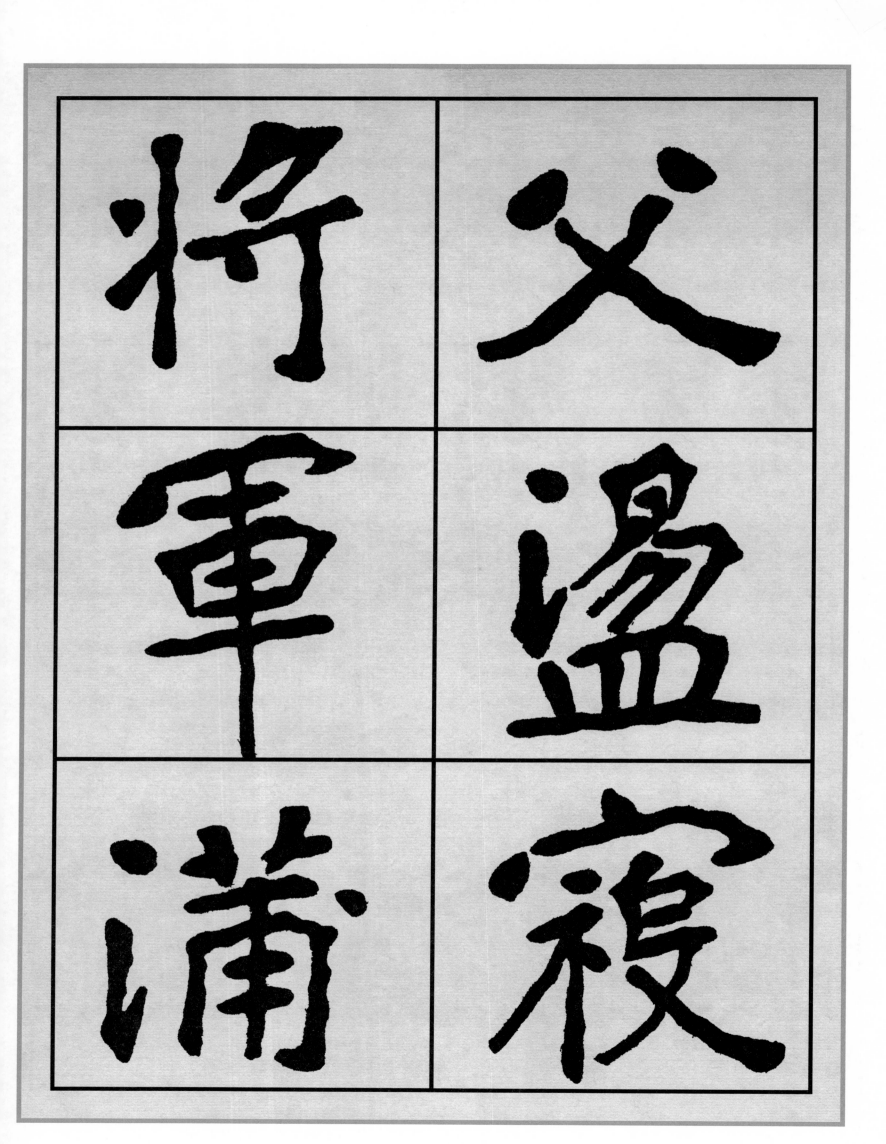

将軍
父
軍
盪
蒲
寇

謂　坂

華　令

盖　所

相

暉

榮

光

照

世

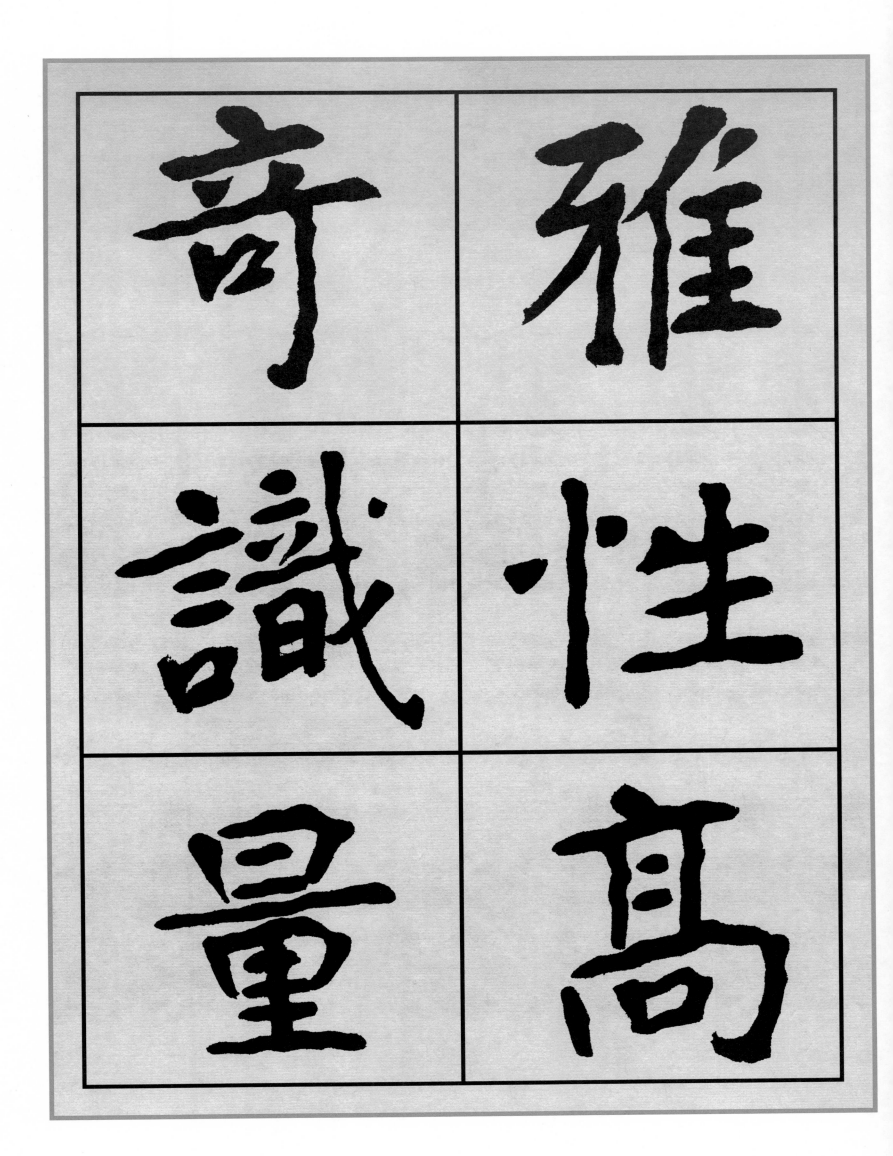

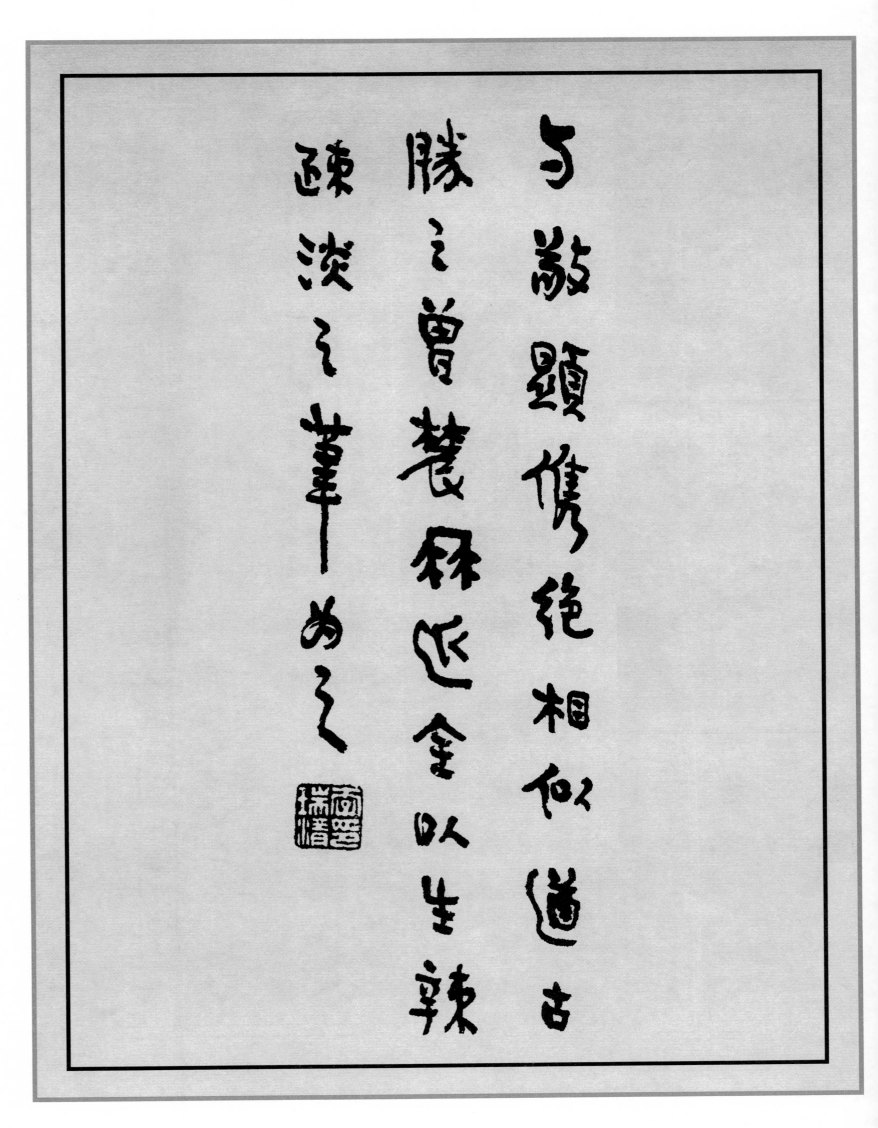

与《敬顯儁》绝相似，遒古胜之。曾農髯近全以生辣疏淡之笔为之。

容貌瑋於時倫貞撬超
於門反溫良沖挹在家
必聞本州礼命主薄不
就三辟別駕從事史正
或當朝靖拱端右仁篤
顯於朝野清名扇於退
迩除建寧太守

筆兼篆隸斂鋒入裏盡化
縱為變衡鄭固法也
清道人

（節臨《爨龍顏碑》全張）容貌瑋於時倫，貞撬超於門友。溫良沖挹，在家必聞。本州礼命主簿不就，三辟別駕從事史，正式當朝，靖拱端右，仁篤顯於朝野，清名扇於退迩。……除……建寧太守。

筆兼篆隸，斂鋒入裏，盡化縱為變衡，《鄭固》法也。清道人。

遠祖尚父，實作太師，秉旄鷹揚，尅佐撥殷。若乃遠源之富，弈世之美，故以備之前冊，不待詳録。君即豫州刺史、安平敬侯之子。冑積仁之基，累榮構之峻，特稟清貞，少播令譽。然之諾信，着於童孫。

能合鄭文公碑司馬景和妻之妙魏志中此為第一　玉梅華盦　清道人

（節臨《崔敬邕誌》全張）遠祖尚父，實作太師，秉旄鷹揚，尅佐撥殷。若乃遠源之富，弈世之美，故以備之前冊，不待詳録。君即豫州刺史、安平敬侯之子。冑積仁之基，累榮構之峻，特稟清貞，少播令譽。然之諾信，着於童孫。

能合《鄭文公碑》《司馬景和妻》之妙，魏志中此為第一。玉梅華盦。清道人。

（節臨《鄭文公碑》全張）降逮于漢，鄭君當時，播節讓以振高風。大夫司農，創解詁以開經義。迤刊畾史，美灼二書。德音雲飜，碩響長烈。

分行布白，攝墨蹲鋒，直當于《散氏槃》。求之不知篆隸，而高談北碑，妄也。玉梅華盦。清道人。

降逮于漢鄭君當時
播節讓以振髙風大
夫司農創解詁以開
經義迤刊畾史美灼
二書德音雲飜碩響
長烈

分行布白擱墨蹲鋒直當于散氏槃
求之不知篆隸而髙談北碑妄也
玉梅華盦清道人

少昊之季九黎乳德民濁
齋明嘉生不潔三代因循
隨時損益有周室既棄亡
秦及漢不遵古始莫能興
妄祀佚宗以勒靈美下庶
魏晉雜錯耶為紛然生民
塗炭殆將殲盡有繼天師
寇君名謙隱處中岳

景君衡方二碑之
間得筆法而以谷
朗為面兒
清道人阿梅

（節臨《嵩高靈廟碑》全張）少昊之季，九黎亂德，民濁齋明，嘉生不潔，三代因循。隨時損益，有周室既衰，亡秦及漢，不遵古始，莫能興，妄祀岱宗，以勒虛美，下庶魏晉，雜錯，耶偽紛然，生民塗炭，殆將殲盡，有繼天師寇君，名謙，隱處中岳。《景君》《衡方》二碑之間得筆法，而以谷朗為面兒。清道人。阿梅。